水彩画表现技法

Watercolour Techniques

陈锦芳 ◎ 著

暨南大学出版社
JINAN UNIVERSITY PRESS

中国·广州

图书在版编目（CIP）数据

水彩画表现技法/陈锦芳著 . —广州：暨南大学出版社，2013.6
ISBN 978 - 7 - 5668 - 0650 - 5

Ⅰ . ①水…　Ⅱ . ①陈…　Ⅲ . ①水彩画—绘画技法　Ⅳ . ①J215

中国版本图书馆 CIP 数据核字（2013）第 145696 号

出版发行：暨南大学出版社

地　　址：中国广州暨南大学
电　　话：总编室（8620）85221601
　　　　　营销部（8620）85225284　85228291　85228292（邮购）
传　　真：（8620）85221583（办公室）　85223774（营销部）
邮　　编：510630
网　　址：http：//www. jnupress. com　http：//press. jnu. edu. cn

排　　版：广州市天河星辰文化发展部照排中心
印　　刷：广州市新怡印务有限公司

开　　本：787mm×1092mm　1/12
印　　张：7
字　　数：150 千
版　　次：2013 年 6 月第 1 版
印　　次：2013 年 6 月第 1 次

定　　价：32. 00 元

（暨大版图书如有印装质量问题，请与出版社总编室联系调换）

前　言

　　水彩之于我犹如生命之于水，学画之始就未曾放弃。有点儿遗憾的是至今还没有值得一提的佳作，勉强整理近年小作，同时谈论一点个人常用的表现技法，意在与同行朋友们切磋。

　　题材之于我莫过于静物。静物题材是水彩画创作的重要组成部分。我国传统文化资源丰富多彩，数不胜数，为水彩画静物创作提供了无限的灵感源泉。将传统文化元素运用到水彩画静物创作中，颠覆了传统文化单一的概念与意义，创造出独特的、多样化的全新静物画诠释是现代水彩画家的重要表现。17世纪由荷兰画派兴起的"静物画"，那些厨案上的蔬果和猎物，餐桌上的金银器皿和美酒佳肴，较之实物，更加集中鲜明地显示了画家布置的匠心和手段的高明，从而现出诱人的光彩。热情的凡·高可以用恣肆的画笔让一把椅子或一双皮鞋"说话"；顽强的塞尚在苹果和瓷盘中注入了对于人生的不可摇撼的信心。19世纪后期突起的画家们更受到东方艺术的启迪，把强调主观感受的表现力，提升到更高的阶段，遂使一向居于末流的静物，一跃成为第一流的艺术对象。改革开放给中国社会带来了意识形态的巨大改变，思想表达的多样性要求，再加上外来文化、艺术意识形态的影响，传统的水彩语言形式已不再能满足艺术家们的需要。新的观念、新的思维方式的引入使水彩画向着多元化的方向发展。表现手法之于我莫过于对传统水墨和传统材料的运用。在五千年的历史文化发展过程中，出现了众多的表现形式，很多传统文化元素可以用现代的思维方式去展现，可以用现代的语言去解读以前民族文化的表现形式。多元传统文化将是我们进行水彩画创作的灵魂。不管承认与否，我国传统多元文化与历史潜移默化地影响着我们的审美观和创作观。现代水彩画创作不再拘泥于一般的客观事物的再现，而是不断创新，将传统水墨画与当代审美观念有机地结合在一起，形成现代水彩画创作的重要表现形式。从传统水墨画的审美观念以及创作技法方面吸取营养，研究、适度借鉴和运用相应的传统绘画元素，运用水彩画表现媒介，充分发挥水彩画创作的特点，使其散发自己独特的魅力。民间传统材料的开拓和利用是当前我们迫切需要研究的问题，民间传统灰塑材料在绝大多数的民族文化中被忽视。著者基于对粤

北传统建筑中灰塑工艺的调研，借鉴粤北灰塑工艺中的材料制作流程特点，探索与水彩画创作技法的融合，进而深化对粤北传统灰塑艺术的认识，弘扬民间传统文化。此外，致力于解决水彩画难以保存的问题以及创新水彩画的表现技法。

　　以上仅为我的一些肤浅看法，错误之处在所难免。今后力所能及和不变的是坚持不懈，做到更好。

<div align="right">

陈锦芳

2013 年 7 月

</div>

一、水彩画的工具与材料

水彩画是具有独特艺术魅力的画种之一，其特有的艺术语言和审美价值使它独立于其他画种，并在艺术领域中占有不可替代的地位和作用。

水彩画是以水为媒介，调和水彩颜料来进行色彩表现的画种。水彩画因其工具材料的特点和特有的表现语言而形成鲜明独特的艺术特色，常被誉为绘画中的"抒情诗"和"轻音乐"。透明清新、滋润空灵成为水彩画艺术语言所具有的独特魅力。

（一）画笔

水彩画运用水和颜料表现物象，这离不开笔的巧妙运用。水彩画的用笔相当灵活，涂、染、扫、揉、拖、擦、摆、点、勾等不拘一格，既可强调"写"，也可强调"塑"。同样的用笔方法，由于笔的含水含色量的多少、运笔速度的快慢、落笔时的用力幅度等变化，都会在画面上产生截然不同的效果。特别引人注意的是，笔触在画纸上运动所产生的笔痕韵味，充分体现出作画者的性情个性，也是绘画风格的突出表现。奔放、洒脱的笔触显示出性情的豪迈与潇洒；严谨、准确的用笔反映出细腻、朴实的性格特点……所谓"画如其人"，这在水彩画中表现得尤为突出，也是水彩画独特艺术魅力的又一重要方面。

画笔是画家连接心灵的桥梁，水彩画笔有许多适合于不同用途的类型，大多数艺术家在挑选水彩画笔时，都是根据作画习惯和表现形式来选择画笔，好的画笔有助于艺术表现。水彩画笔一般要求饱含水分，又富有弹性。针对制造材料、表现过程中的不同要求有多种类型和型号，常用类型有扁平头笔、圆形笔、磨光画笔、椭圆形笔、扇形笔和底纹笔。

（二）颜料

水彩是一种色彩鲜艳、易溶于水、附着力较强、不易变色的绘画颜料，主要用各种色粉与阿拉伯胶和甘油等成分调和，加工成可溶于水的颜料。水彩颜料分锡管装与干块状两种，专业绘画常用锡管装。水彩画最早都是采用干块状颜料来作画的，在19世纪中叶由温莎与牛顿公司最先研制出管装的湿颜料，此项发明使艺术家可直接使用纯正的色彩，提供了绘画的便利性。目前国内生产厂家提供了多样选择，管装的湿颜料按毫升来计量，大多数公司都生产小号（5毫升）和中号（14～16毫升）的管装颜料，也有生产大号（37毫升）的，另有单个的或成套的盒装颜料供选择。在专用画材店出售的进口干块状的水彩颜料，透明度很高，便于携带也是外出写生的可选方案，只是价格较高。

水彩颜料分透明和不透明两类。一般来说，透明颜料主要含植物成分，不透明颜料主要含矿物成分。最透明的颜料有普蓝、酞菁蓝、群青、柠檬黄、紫红、玫瑰红等色；透明颜料有青莲、淡绿、草绿、翠绿、深绿、橄榄绿、深红、西洋红、大红等色；稍透明的颜料有中绿、湖蓝、天蓝、钴蓝、朱红、土红、橘红、橘黄、中黄、赭石、熟褐等色；不透明的颜料有土黄、黑、白、镉黄等色。一般来说，透明度差的颜料，若调配不当，多次反复之后就会黯然失色。画暗部时容易画脏是因为使用了明度较高的矿物颜料，如湖蓝、钴蓝、土黄等，这些颜料粉气很重，湿时不易察觉，干透后非常明显。

配置水彩颜料时，可以用一盒国产水彩颜料，再配置几种进口水彩颜料中的深重颜色，如凡代克棕、乌贼墨、深

普蓝、深红和深绿等。这是一种既经济又实用而且效果比较好的配置方案。除了传统的透明水彩颜料以外，还可以使用一些与水彩画创作有关的颜料，如中国画颜料、水粉颜料、丙烯颜料、液体水彩颜料、色彩笔等。在形式和风格上增添新的表现语言，既要对水的性能充分运用和发挥，又要对颜料的特性进行个性化的处理。

（三）画纸

水之韵，色之美，都要在纸上表现出来。纸质特点与画面肌理也是表现水彩画艺术魅力的重要因素。

水彩纸一般具有吸水、爽快、通透、松软的特性，同时又因产地和种类的不同而具有细微的区别。吸水性能有强弱之分，纸质纹理有粗细之别，此外，纸面光滑度也有不同，凡此种种不同特性都会使纸上的水和色产生不同的效果。比如，可以运用水彩纸粗面的网纹肌理、纸面上的水渍，以及水渍浸染化开后所形成的干爽的水痕边缘等等，来表现大千世界的种种自然现象。同时，还可根据纸质特点，运用一些特殊技法处理，形成新的肌理效果，表达变幻多样的形式与风格。

水彩画的纸质（包括纸白的程度、质地和纸的上浆标准）会直接影响作品的最终效果，就纸面而言，基本上分为两类：热压纸和冷压纸。热压纸表面光滑，吸水性差，只适宜表现钢笔淡彩和精细的效果。冷压纸具有中等平滑的纸面，稍有颗粒的纹理，易于薄涂，能表现出笔触和纹理，易于色层叠加和颜色的堆砌。纸的重量分别有 120 克、180 克、210 克等规格，克数越大，纸就越厚。较厚的纸耐用性较好，适于反复刻画和修改，不会使纸面起皱或损伤纸面，深受专业人员的喜爱。尺寸规格上也有不同正度的水彩纸，全开为 107 厘米×76 厘米，而英国沃特曼 300 克、山度士的博更福 190 克、阿齐兹 300 克卷面手工水彩纸规格为 150 厘米×1 000 厘米，为创作尺寸大幅的作品提供了便利。此外，还有用水彩纸装订成的便于携带的水彩速写簿。

从另一个角度来说，水彩纸又可按机制纸和手工纸区分。机制纸质地结实，一般的轻度擦洗不会起毛，色彩效果明丽；手工纸渗透性较强，笔触、色彩有浑厚感，色彩干时与湿时呈湿鲜干灰和湿深干浅的变化，国产纸尤甚。

水彩画对纸的要求较高，通过积累经验，了解众多品牌及它们的特点，才能作出选择，特别是纸的重量是否符合要求，作画不宜选用太薄的纸，至少要 180 克。

（四）辅助工具材料

1. 海绵

在水彩画创作中，海绵具有很多用途：堆积颜色、浸湿纸面、敷设涂层、吸干颜色、制作肌理等等。利用海绵结构的粗细、大小，获得绘画所需的效果。也可以用来清洗调色盘，保持颜色的湿度。有时可以吸去笔中的颜色和水分，调节色彩的干湿程度。

2. 盐

在水中加盐（矾），产生各种不同的肌理效果。也可以在湿画面上撒盐，干后则可产生雪花般的效果。

3. 喷壶或喷枪

在湿画面上喷清水，会产生饶有趣味的画面效果。

4. 刀片

刮出各种不同的痕迹，或用笔杆头代替刮具，表现出飞白或深色的线条。

5. 牙刷、猪鬃刷

用牙刷、猪鬃刷进行点画、溅泼、吸提、擦净，表现出质感不同的肌理。

6. 蜡笔、油画棒或遮蔽液

可以起到留出亮色的作用，既可以留白，又可以造成斑驳的肌理效果。

7. 丙烯颜料、胶状白粉或灰塑材料

在画面上作底，水彩颜料因吸水程度不同而产生变化，适宜表现草丛、布纹的质感。

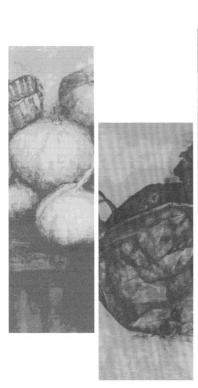

二、水彩画表现技法

（一）干画法

干画法是一种多层画法。用层涂的方法在干的底色上着色，不求渗化效果，可以比较从容地一遍遍着色。此法较易掌握，适于初学者进行练习。表现肯定、明晰的形体结构和丰富的色彩层次，是干画法的特长。

干画法可分层涂、罩色、接色、枯笔等具体方法。

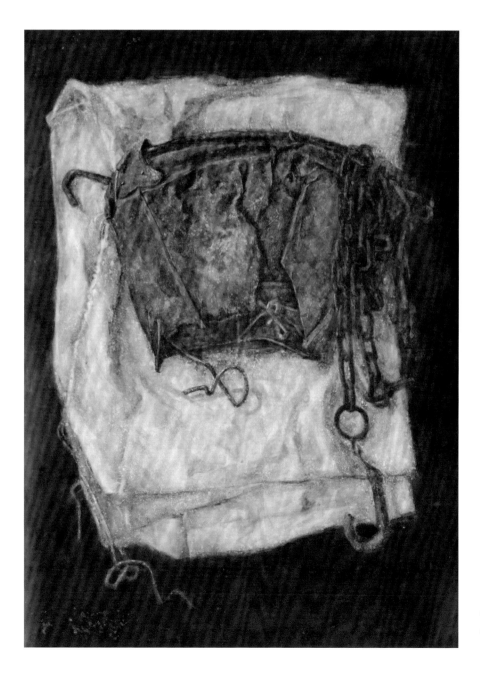

锈蚀
79cm×107cm 2010

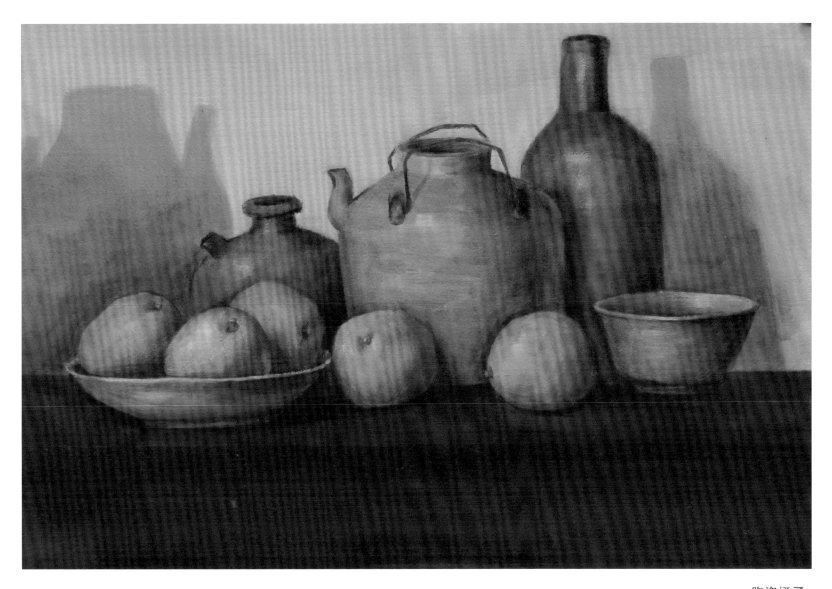

陶瓷橙子

79cm×50cm 2010

1. 层涂

层涂，即干的重叠，在着色干后再涂色，用一层层重叠颜色来表现对象。在画面中涂色层数不一，有的地方涂一遍即可，有的地方需涂两遍、三遍或更多一点，但不宜过多，以免色彩灰脏失去透明感。在进行色彩重叠时，事先预计透出底色的混合效果，这一点是不能忽略的。

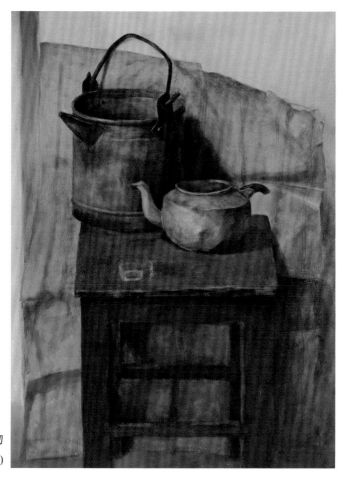

旧物
54cm×79cm 2010

2. 罩色

罩色，实际上也是一种干的重叠方法，罩色面积大一些，譬如画面中几块颜色不够统一，可用罩色的方法，蒙罩上一遍颜色使之统一。某一块色过暖，可罩一层冷色改变其冷暖性质。所罩之色应以较鲜明色薄涂，一遍铺过，一般不要回笔，否则带起底色会把色彩搞脏。在着色的过程中和最后调整画面时，经常采用此法。

3. 接色

干的接色是在邻接的颜色干后从其旁涂色，色块之间不渗化，每块颜色本身也可以湿画，增加变化。这种方法的特点是表现的物体轮廓清晰、色彩明快。

4. 枯笔

笔头水少色多，运笔容易出现飞白；用水比较饱满，在粗纹纸上快画，也会产生飞白效果。表现闪光或柔中见刚等效果常常采用枯笔的方法。

干画法不能只在"干"字方面作文章，画面仍须让人感到水分饱满、水渍湿痕，避免干涩枯燥的毛病。

（二）湿画法

进行湿画，时间要掌握得恰如其分，叠色太早太湿易失去应有的形体，太晚底色将干，水色不易渗化，衔接生硬。一般在重叠颜色时，笔头含水宜少，含色要多，便于把握形体，使之渗化。如果重叠之色较淡时，要等底色稍干再画。

湿画法可分湿的重叠和湿的接色两种。

枫湾十月

54cm×79cm　2011

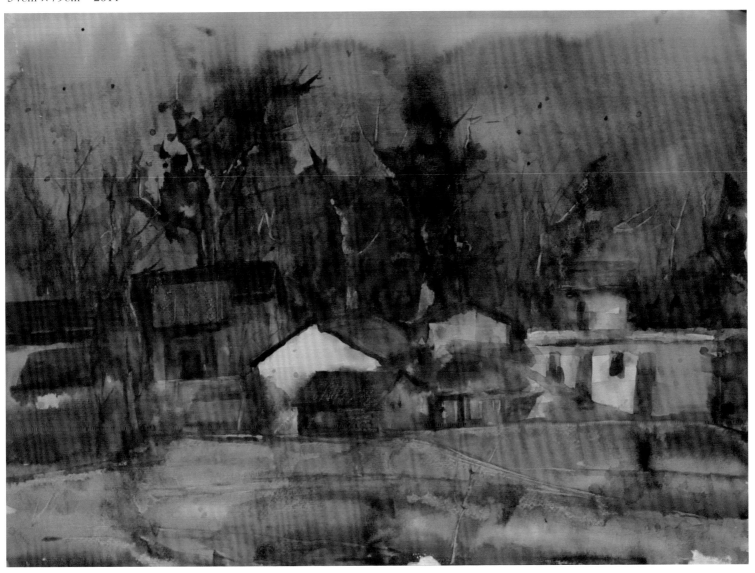

1. 湿的重叠

将画纸浸湿或部分刷湿，未干时着色和着色未干时重叠颜色。水分、时间掌握得当，效果自然而圆润。表现雨雾气氛、湿润水汪的情趣是其特长，为某些画种所不及。

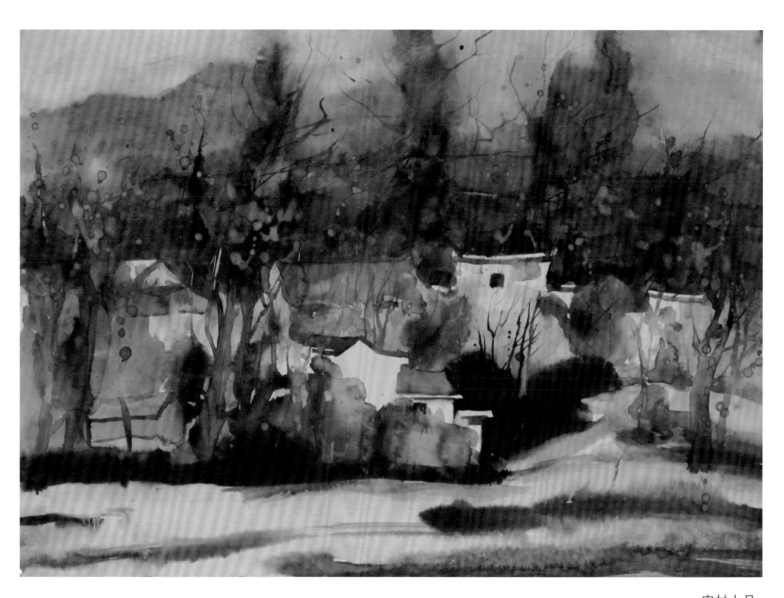

宏村十月

54cm×79cm　2011

2. 湿的接色

邻近未干时接色，水色流渗，交界模糊，表现过渡柔和色彩的渐变多用此法。接色时，水色要均匀，否则，水多向水少处冲流，易产生不必要的水渍。

画水彩大都是干画、湿画结合进行，湿画为主的画面局部采用干画，干画为主的画面也有湿画的部分，干湿结合，表现充分，浓淡枯润，妙趣横生。

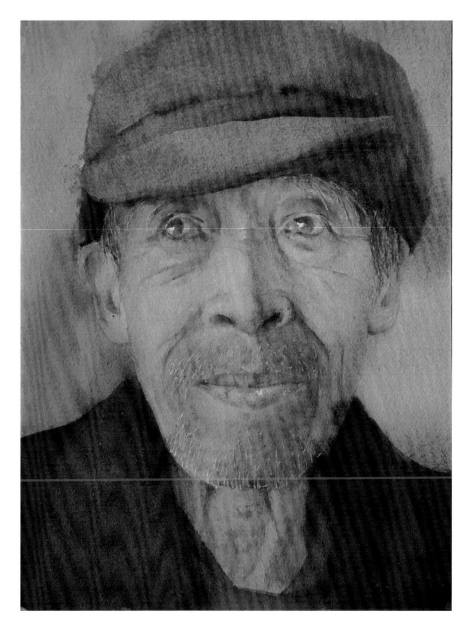

客家老爹

27cm×39cm 2012

（三）特殊表现技法

1. 刀刮法

用一般削铅笔的小刀在着色前后刮划，这是通过破坏纸面以造成特殊效果的一种方法。着色之前先在部分画纸上用小刀或轻或重、或宽或窄地刮毛，以破坏部分纸面，着色之后这些纸面上便会出现较周围颜色重一点的形象。这是因为刮毛处的吸色力强，所以颜色会变重些。此法对于表现虚远的模糊形象或是隐约可辨的细节效果较好。着色过程中进行刀刮，水多时会产生重的刀痕，水少时浮色被刮掉会产生较亮的刀痕，处理有关细节可用此法。另外在颜色完全干透之后，用刀刮出白纸，或轻巧断续地刮，以表现逆光时的亮线、亮点、较小的亮面、闪动的光点或冬天飘落的雪花等，虚虚实实，自然有趣。

枫湾十月

54cm×79cm　2011

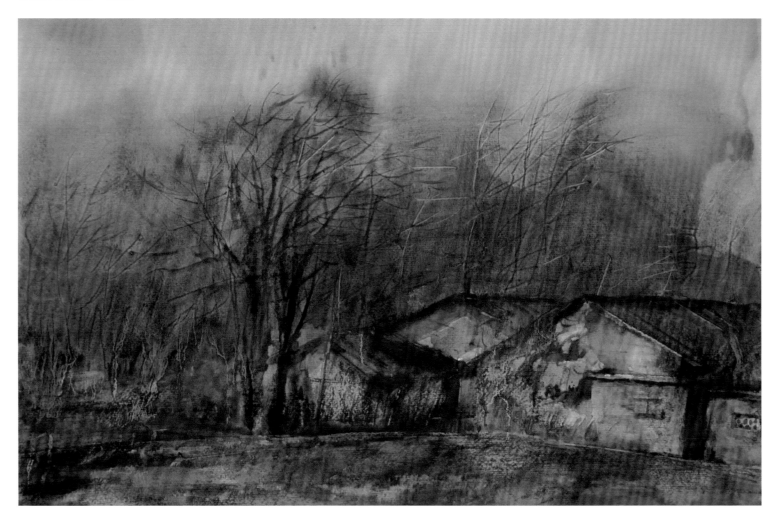

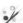

2. 蜡笔法

着色前用蜡笔或油画棒涂在画纸的相关部分。着色时尽可大胆运笔，涂蜡之处自然空出。这些用来描绘稀疏的树叶、夜晚的灯光、纷杂的人群等都比较得力，可以收到事半功倍的效果。

万年青

79cm × 107cm　2011

3. 吸洗法

使用吸水纸（过滤纸或生宣纸）趁着色未干时吸去颜色。根据效果需要，吸的轻重、多少可灵活掌握，也可吸去颜色之后再敷淡彩。用海绵或挤去水分的画笔吸洗画面某些部分，也别具味道，有异曲同工之妙。

枫湾十月

54cm×79cm　2011

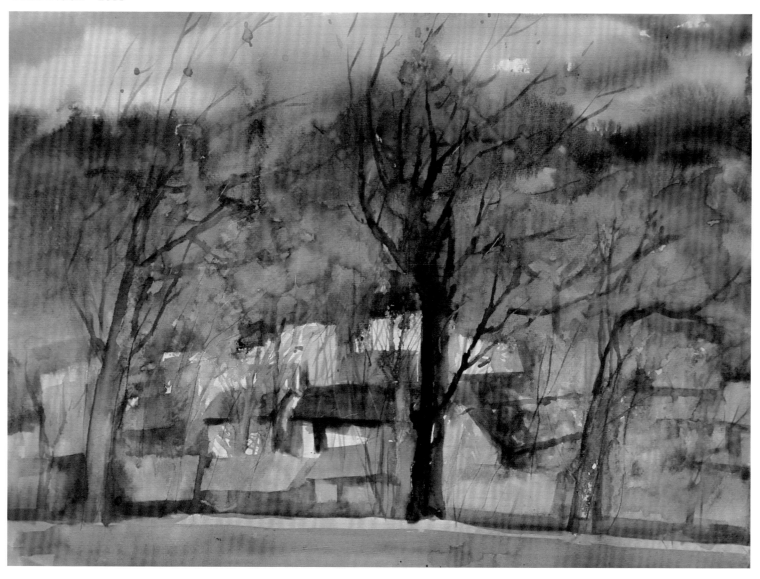

4. 喷水法

　　有时在毛毛细雨的天气下画风景写生，画面颜色被细雨淋湿，出现一种天趣，产生引人入胜的效果。有时在着色前先喷水，有时在颜色未干时喷水。使用喷水壶时，选用喷射雾状的喷嘴较好，水点过大容易破坏画面效果。

宏村十月

54cm×79cm　2011

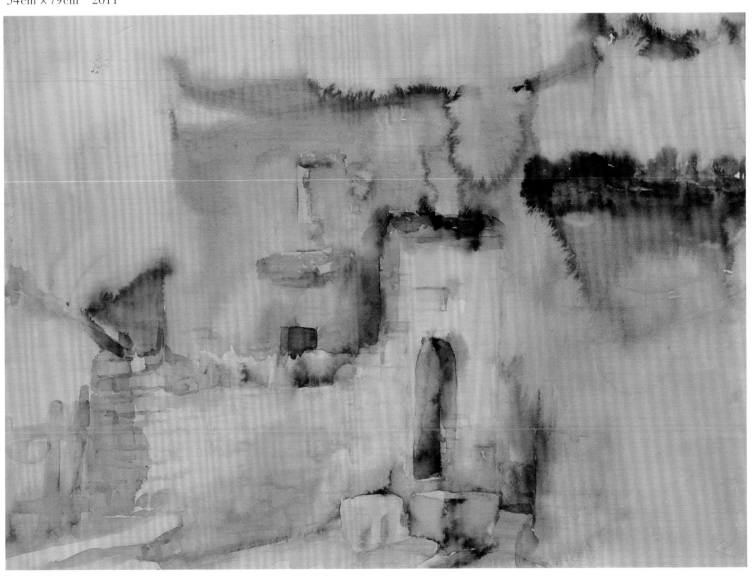

5. 对印法

在玻璃板或有塑料涂面的光滑纸面上，先画出大体颜色，然后把画纸覆上，像印木刻一样，使画面黏印出优美的纹理，颇得天趣。此种效果用细纹水彩纸容易见效，以对印为主，稍作加工即可成为一幅耐人寻味的水彩画。有时会局部使用对印法，大部分仍然靠画笔完成。

郊区

39cm×27cm　2013

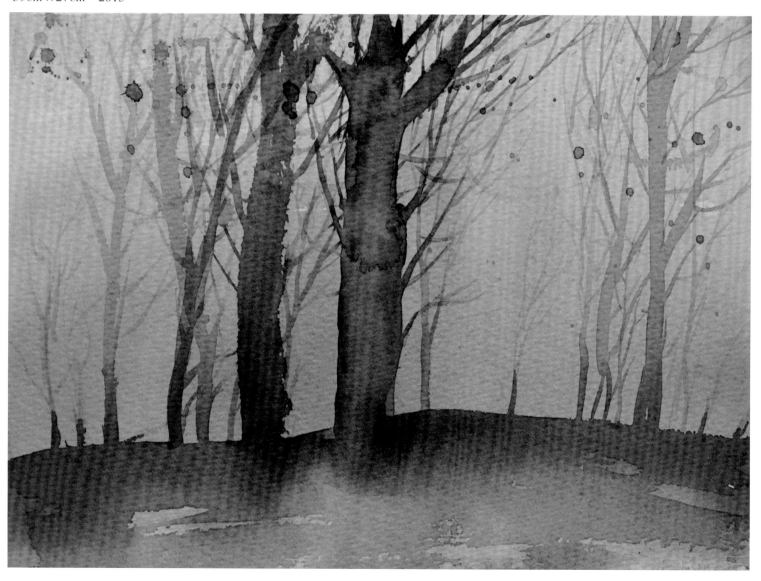

三、水彩画作画步骤

（一）《枇杷橙子青花瓷》作画步骤

步骤一　用铅笔在康颂 300 克手工纸上起稿后，用排笔蘸水薄涂一遍画面，半干时放手去表现物体的颜色，第一遍用色尽可能单纯点。把每个物体的冷暖关系有意地表现明显一点。

枇杷橙子青花瓷（步骤一）

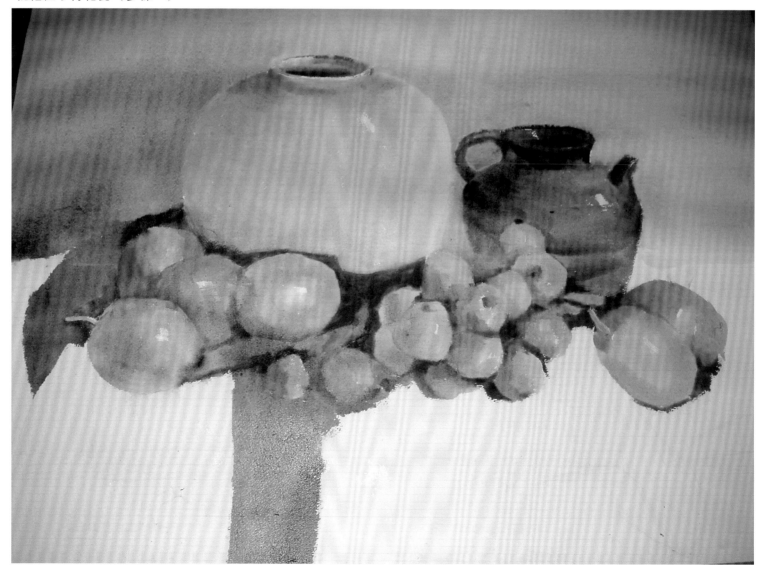

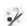

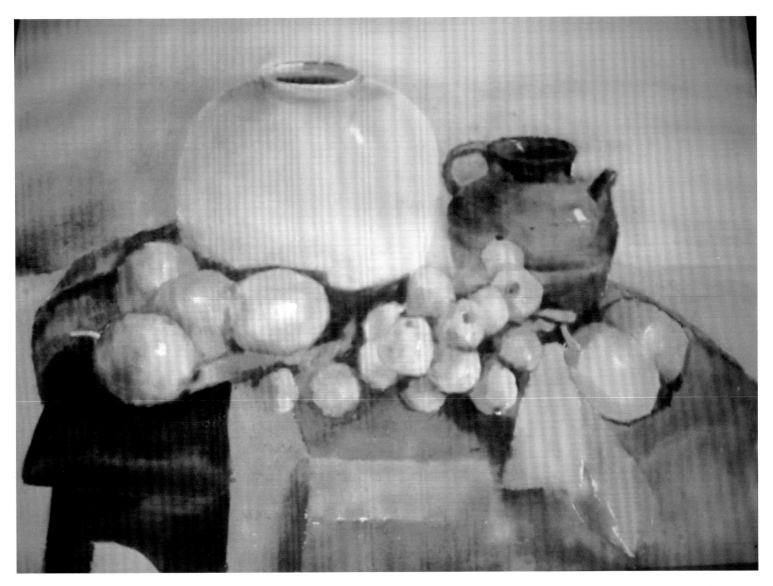

枇杷橙子青花瓷（步骤二）

　　步骤二　明确画面色调，调整物体之间大致的色彩
关系，尽量做到大的明暗关系一步到位，保持色彩的透
明度。

枇杷橙子青花瓷（完稿）

79cm×54cm 2012

步骤三 对画面主要的表现对象进行深入刻画，用色彩充分塑造对象的形体结构、质感和空间，可采用干、湿并用的技法，由亮画到暗，把物体的微妙变化画充实。最后是调整画面的整体关系，检查画面的主体是否突出、虚实关系是否得当等。这是笔者当年画得最好的作品。

陶与蕉（步骤一）

（二）《陶与蕉》作画步骤

　　步骤一　用比较软的铅笔起好稿后，确定好色调，用喷壶把画面均匀地打湿，先用柠檬黄画物体的亮部，暗部偏暖一点，注意反光面的颜色变化。

陶与蕉（步骤二）

步骤二 在画面还未干时，衬布和背景可以用纯度较低的颜色表现，偶尔有些颜色和物体混合在一起也不用太紧张，让它们融为一体也许会产生意想不到的效果。

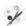

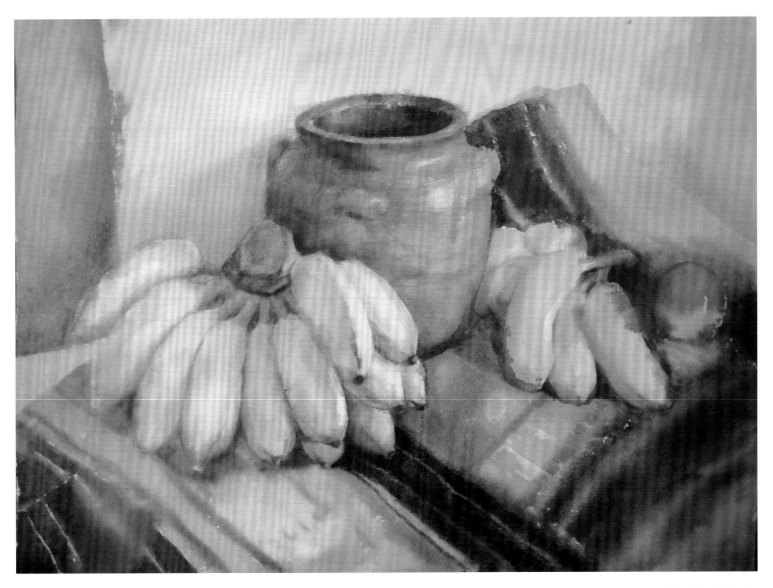

陶与蕉（完稿）

79cm×54cm 2013

步骤三　从暗部深入表现物体，保留画面较远部分
的边线，朦胧的边线处理有助于表现物体的体积、空间
和情调。对影响画面整体关系的地方进行调整，加强对
主要物体的刻画，减弱一些次要的细节，使画面效果更
整体、更完美。

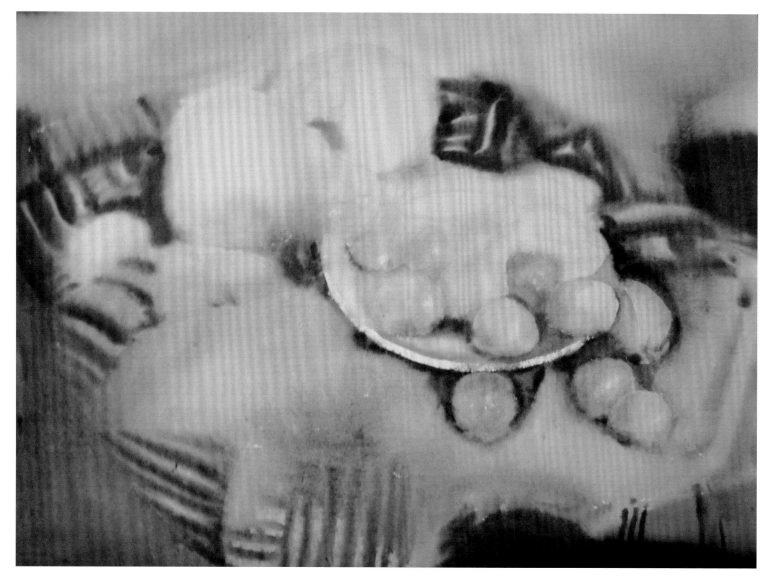

<div align="right">柚子橘子（步骤一）</div>

（三）《柚子橘子》作画步骤

　　步骤一　起稿时，一般用2B左右硬度的铅笔即可。由于水彩画颜料自身特殊的透明性，着色后就很难擦掉铅笔痕迹，所以，在上色前，应先擦去一些不必要的辅助线，特别是受光部分。确定色调后趁画纸未干，画完主体后可画背景。

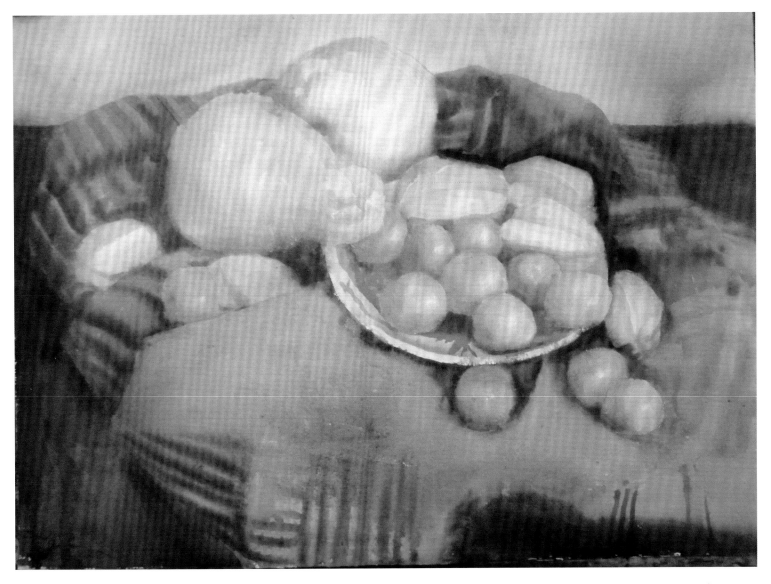

柚子橘子（步骤二）

步骤二 要求在最初着色时，预留出高光的位置。
此时要尽量做到用色准确、饱和，能表现对象的体积感
和重量感。

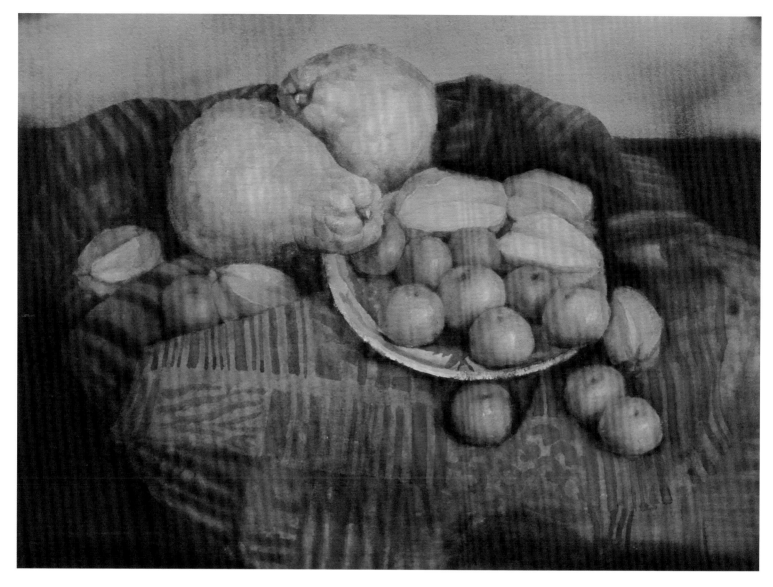

柚子橘子（完稿）
79cm×54cm　2013

步骤三　在对主体对象进行一定程度的刻画之后，同时对背景和桌面衬布的纹理进行刻画，作进一步的渲染，表现出较为生动、自然的整体效果。

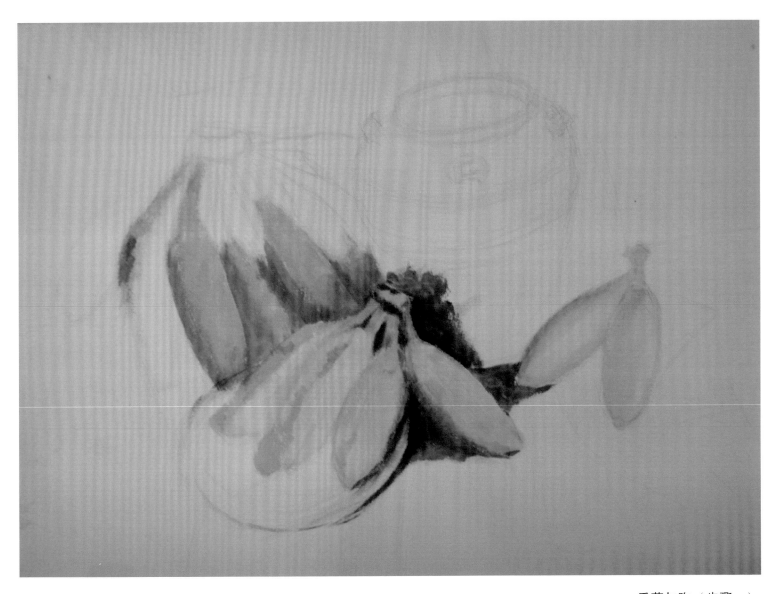

香蕉与陶（步骤一）

（四）《香蕉与陶》作画步骤

步骤一　为了更加突出主体，第一遍用色时，可用很鲜艳的柠檬黄和橙色来表现主体的颜色，背景和衬布可用低纯度的色彩来表现，使对比更强烈。

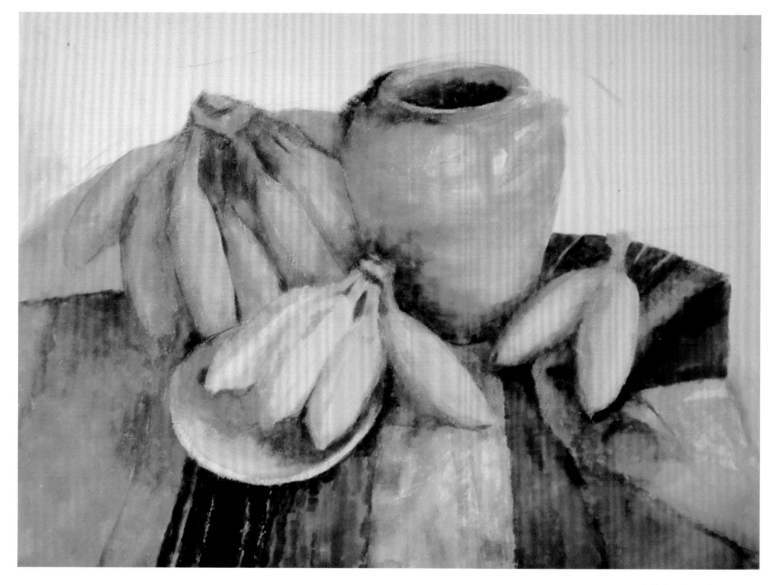

香蕉与陶（步骤二）

　　步骤二　按先主体后背景的顺序，大致上第一遍色主要是把握物体的本体色彩，稍稍作些受光、背光的色彩冷暖处理即可。

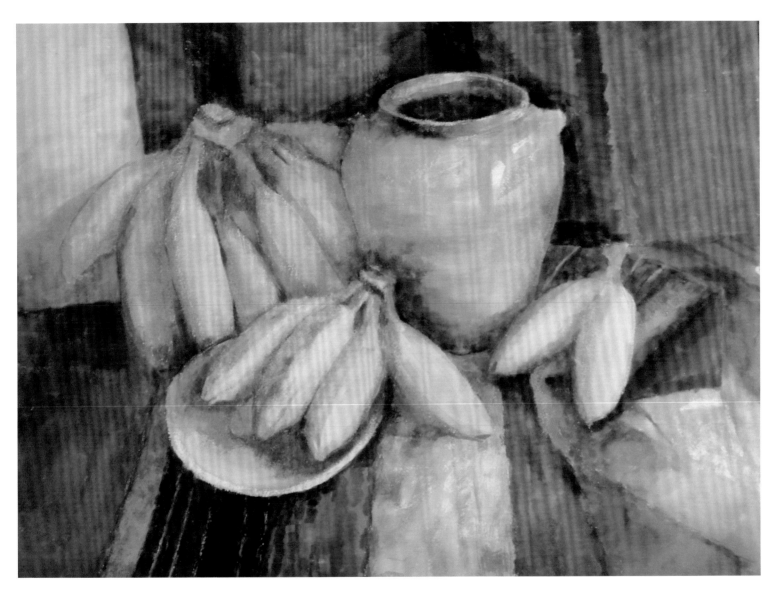

香蕉与陶（完稿）

79cm×54cm　2013

步骤三　　对主体和背景的明度和纯度进行调整，拉开距离，以呈现前后的空间关系。

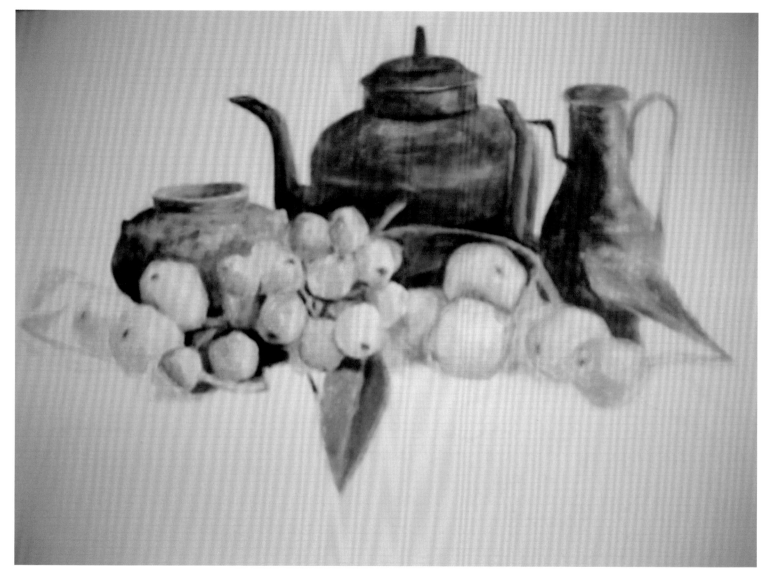

枇杷青铜壶（步骤一）

（五）《枇杷青铜壶》作画步骤

步骤一　这是一张采用干画法的作品，用铅笔起好稿后，先画主体物体，第一遍尽可能用单纯点的颜色。

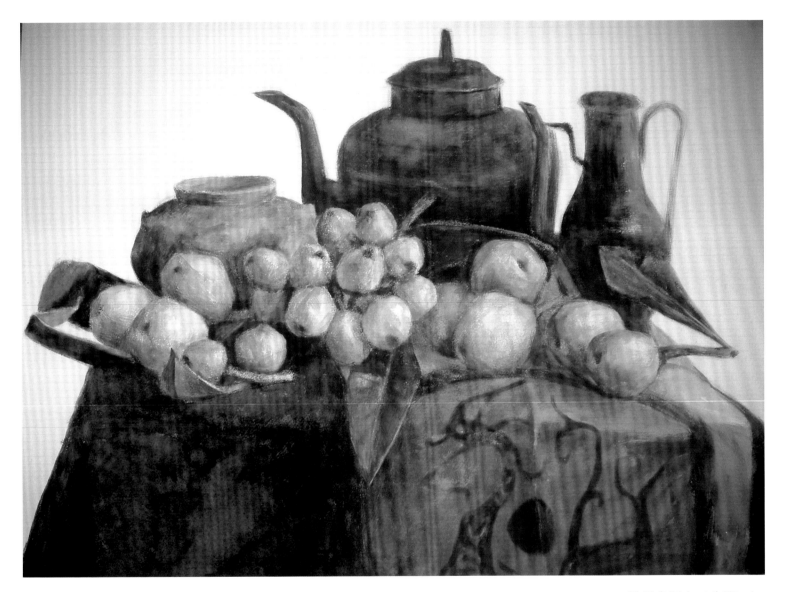

枇杷青铜壶（步骤二）

步骤二 第二遍画主体物体时，以找其明暗关系为主，注意边线的虚实，衬布的图案一般容易画得生硬，可结合光影及冷暖变化来处理。

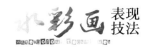

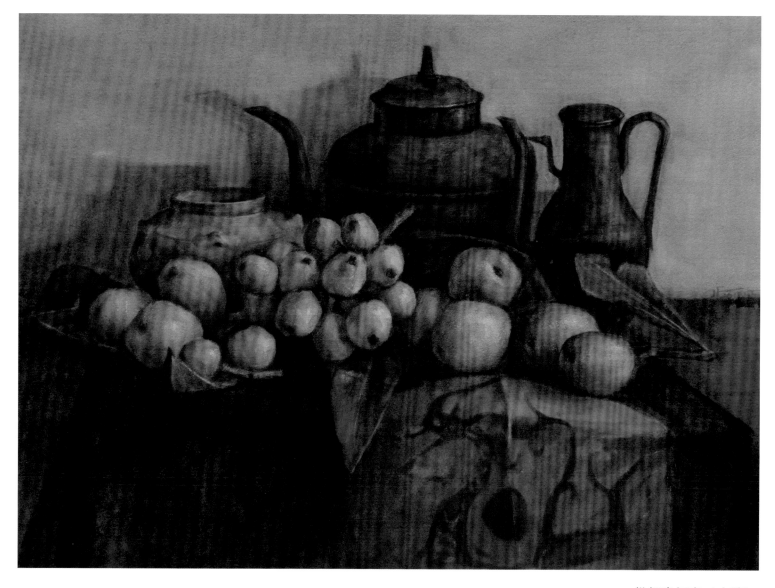

枇杷青铜壶（完稿）

79cm×54cm　2012

　　步骤三　最后调整画面背景和主体物体之间的关系，画中物体品种较少但数量较多时，要注意它们的冷暖和虚实变化。

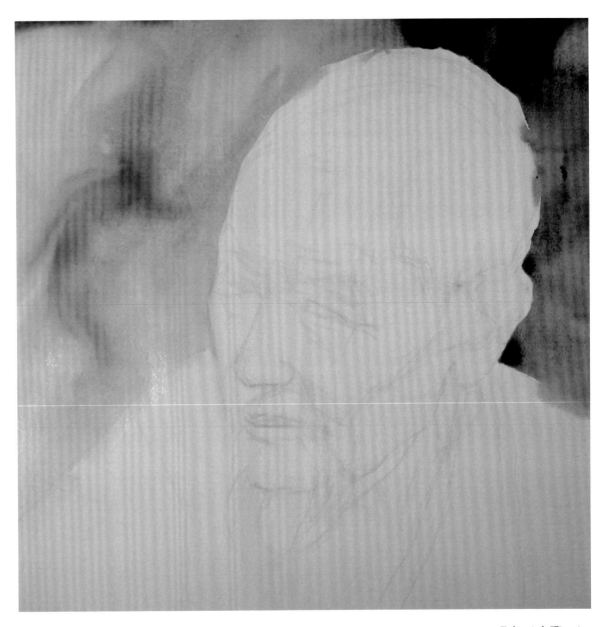

观者（步骤一）

（六）《观者》作画步骤

步骤一 画出大致的头部轮廓，确定五官位置，以表现更具体的形态。水彩的起稿，轮廓要求准确而又轻松。上色时用排笔把画面均匀打湿，用排笔大笔表现背景，可根据色调大胆用色。

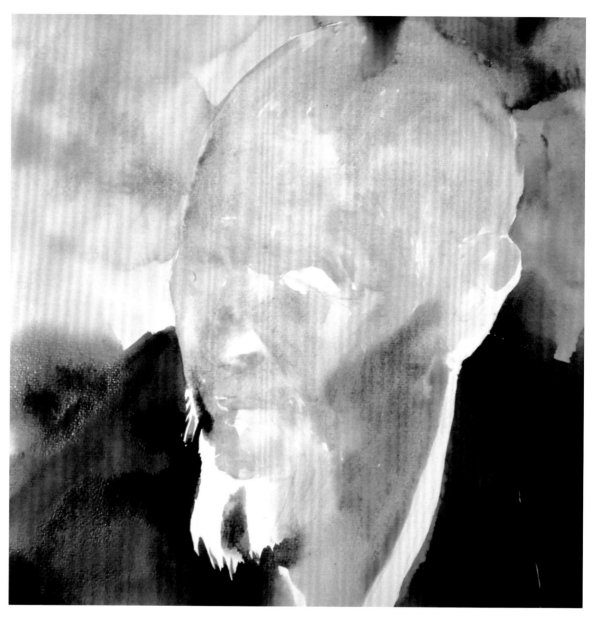

观者（步骤二）

　　步骤二　用色一开始尽量饱和透明，并从头部骨点结构入手。可用大笔或底纹笔自由奔放地涂刷，最亮的地方如高光附近用极淡的冷色染涂，塑造出五官的大面积，但形象不必具体，边线可模糊些，水分可多一些。

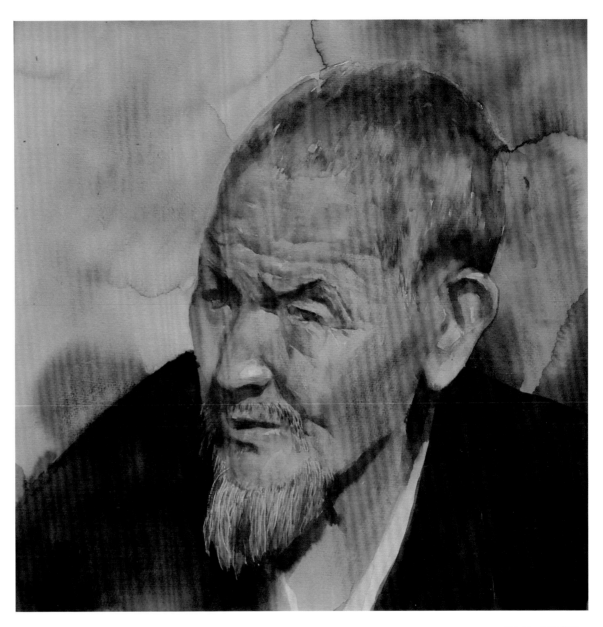

观者（完稿）

39cm×39cm　2012

　　步骤三　在大体色调上深入进行五官的刻画，表现出丰富的细节，有意识地加强颜色笔触的表现力以及与形体的有机结合。特别要注意对老人胡子的处理，不要显得生硬。

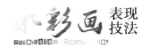

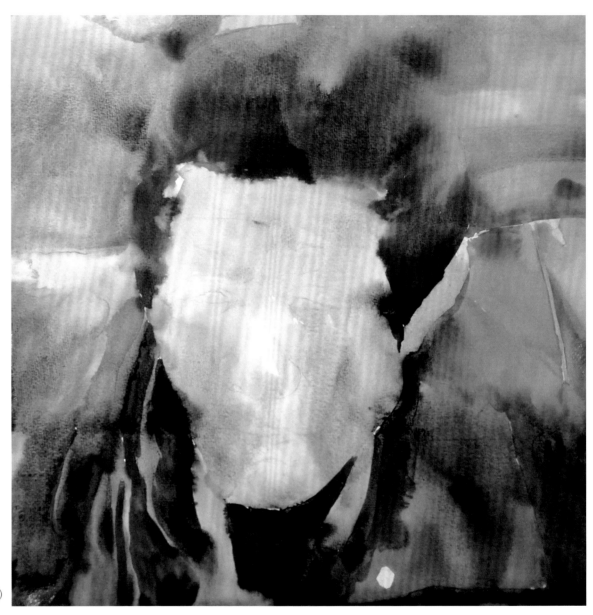

修车者（步骤一）

（七）《修车者》作画步骤

　　步骤一　男子肤色偏暖，而老人肤色偏褐色。在确定构图和铅笔起稿后，大胆地把脸部暖色和周围环境色拉开。

修车者（步骤二）

步骤二　对脸部受光面和反光面的处理，可以趁画面湿时用偏冷的颜色来表现，然后使颜色在湿时和即将使用的暖色相互融合，充分发挥水彩的水性特点。

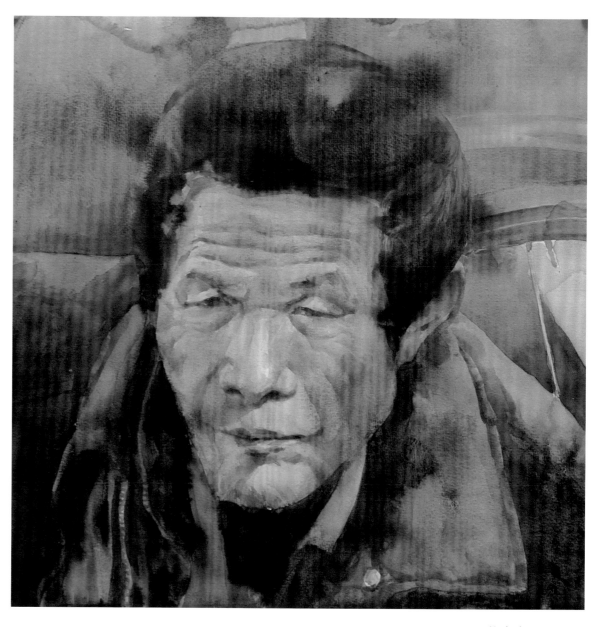

修车者（完稿）

39cm×39cm　2012

步骤三　老年人由于肌肉组织萎缩而使皮肤失去弹性，造成骨点突出、皱纹明显，多在眼角、眼睑、两边下颌与颈的交界处、鼻唇沟附近等位置形成强烈皱纹，通过这些赘肉挤压形成的皱纹能准确抓住人物轮廓的结构线从而方便确定形体。

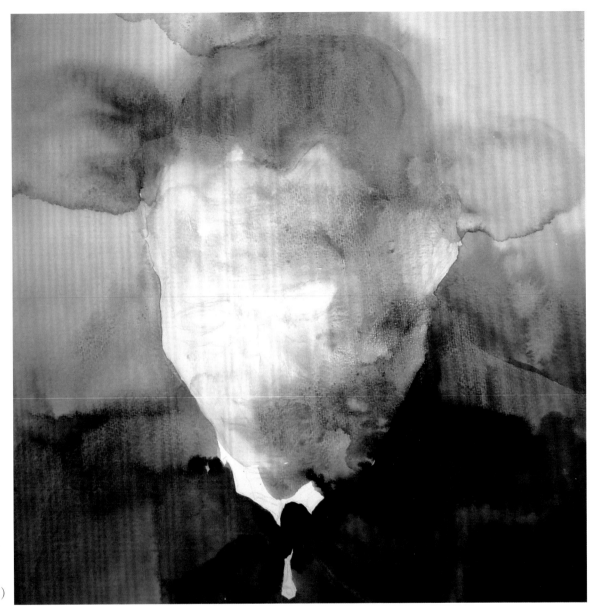

沉思者（步骤一）

（八）《沉思者》作画步骤

步骤一　　在确定构图和铅笔起稿后，先让画面湿润，用大笔画背景，水分要多些，水色在画面中自然融合，就会产生丰富多彩的肌理效果。

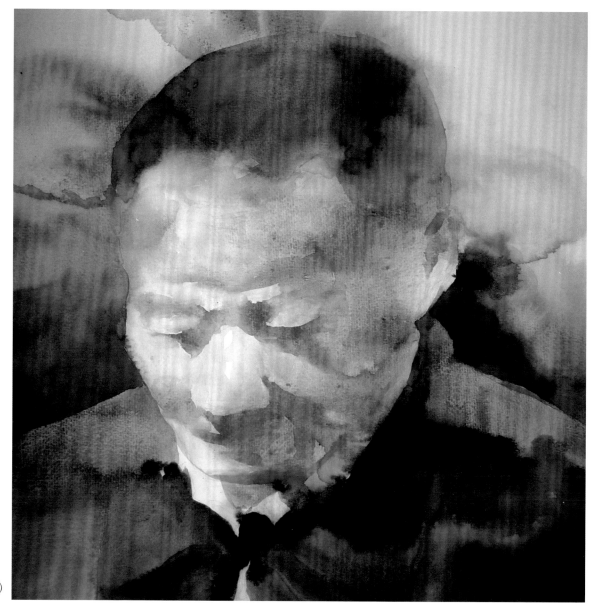

沉思者（步骤二）

　　步骤二　整体画完一遍后，在画面半干时再强调一
下大关系，特别是脸部反光面的用色要大胆。

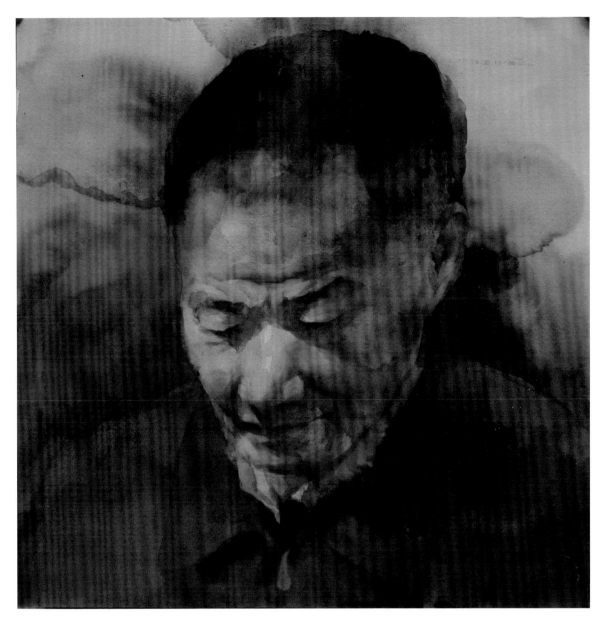

沉思者（完稿）

39cm×39cm　2012

　　步骤三　　深入进行五官的刻画，表现出丰富的细节，有意识地加强颜色笔触的表现力以及与形体的有机结合。要加强人物的明暗对比，使亮部形成结实、有力的体块，暗部则虚中有实。

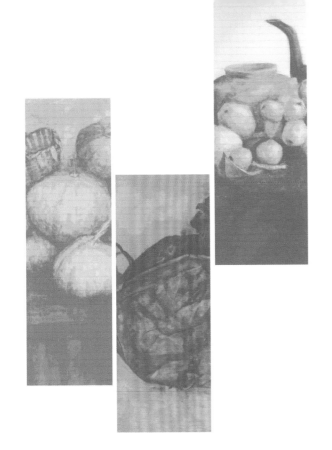

四、作品欣赏

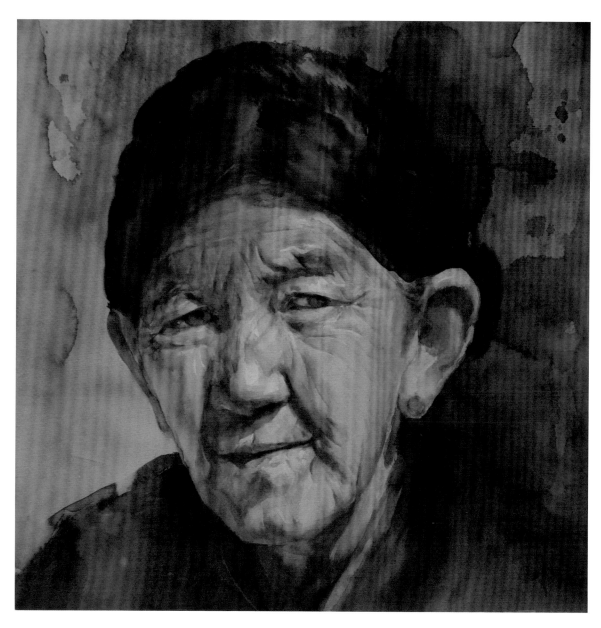

咖桑娜
39cm×39cm　2012

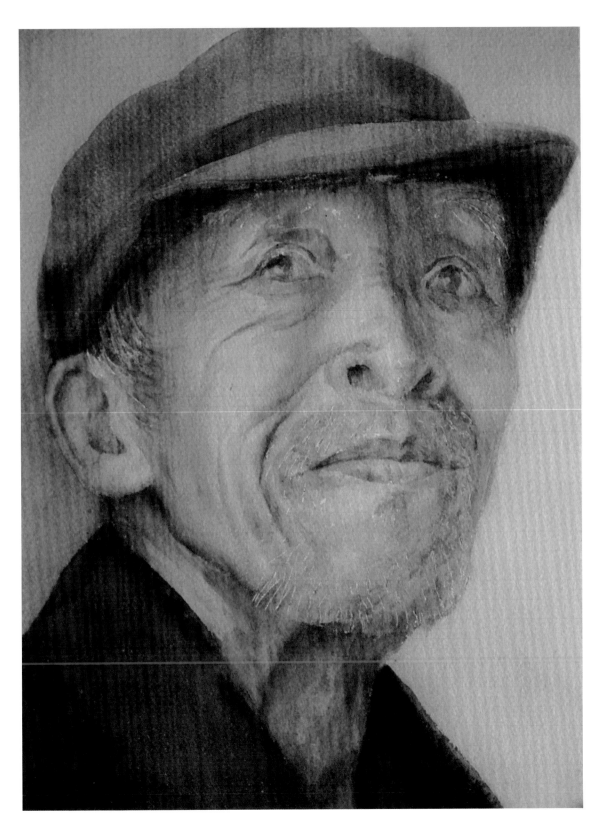

客家老爹
27cm×39cm 2012

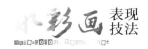

客家老爹
27cm×39cm 2012

还有活没干完

27cm × 39cm　2012

这张画只用了半个小时，看着感觉很好，就没再往下画了。

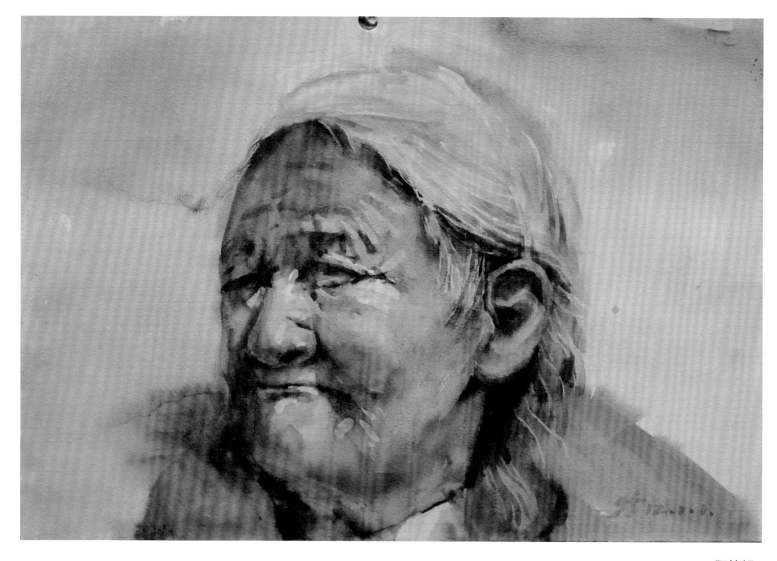

阿拉姆

27cm×39cm　2012

　　这一幅使用了遮蔽液，想着反正关键的结构已经被遮盖了，用笔和用色就可以更大胆些，就连用水也更多了，结果效果却出奇的好。最后连老人脸上的遮蔽液也没取下，感觉更能加强老人的沧桑感。

围观者

39cm×39cm　2012

为了把背光面与受光面的强烈对比表现出来，先在背光面用了很纯的冷色，在其未干时画脸部的暖色，五官刻画时采用层叠法。

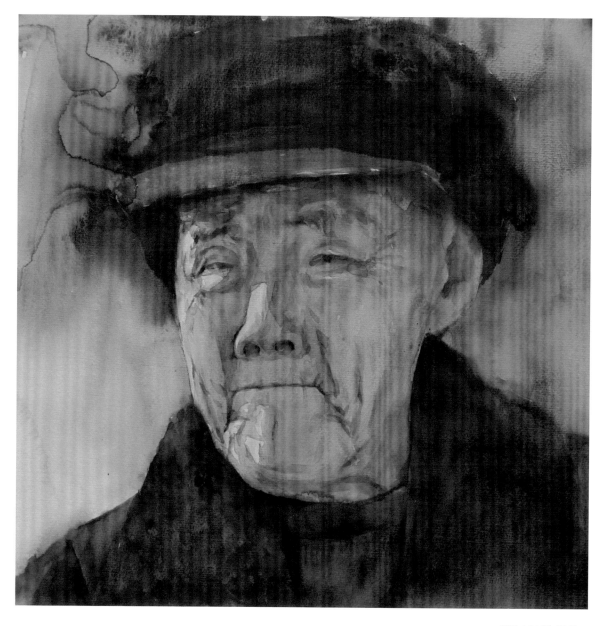

柳树村的杨伯
39cm×39cm　2012

　　2012 年的冬天，笔者到柳树村写生时遇到坐在古屋门槛上晒太阳的杨伯，那种悠然自得的神态至今仍记忆犹新。

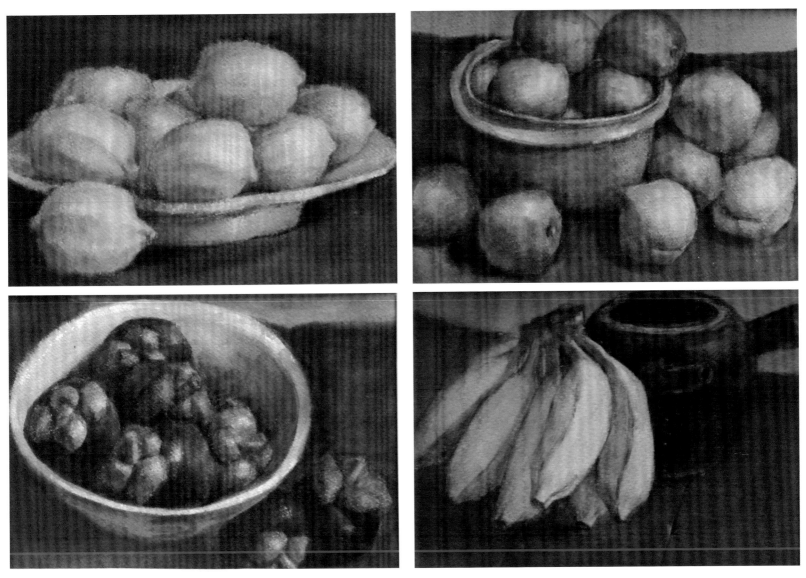

水果
54cm×39cm 2010

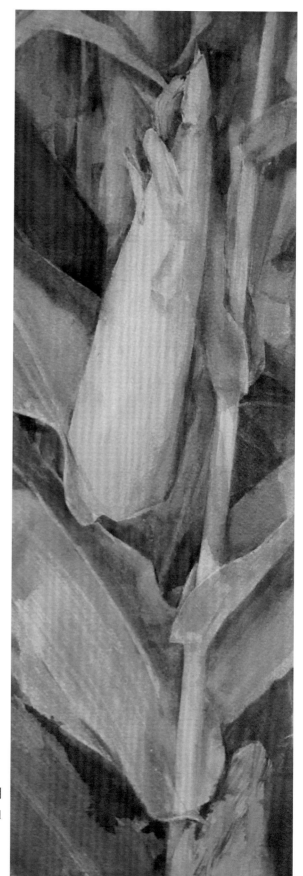

2011 年，笔者拼命地画风景，只要有空就去附近郊区写生，但总感觉画面内容没有很好地表现出来，要想把内容画充实，必须对其结构有深刻的理解。于是晚上挑了张白天的写生稿，通过一点一点的调整，画面终于呈现出了笔者想要的效果。

六月

19cm×54cm 2011

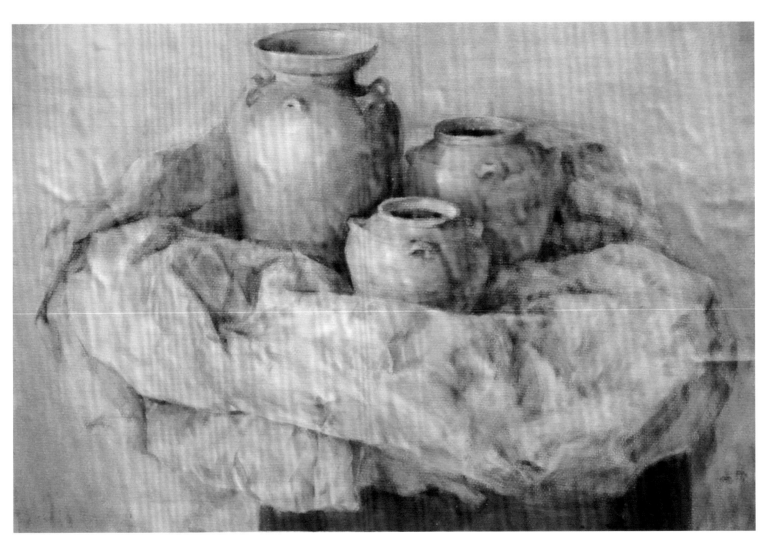

盛世藏品

79cm×54cm　2008

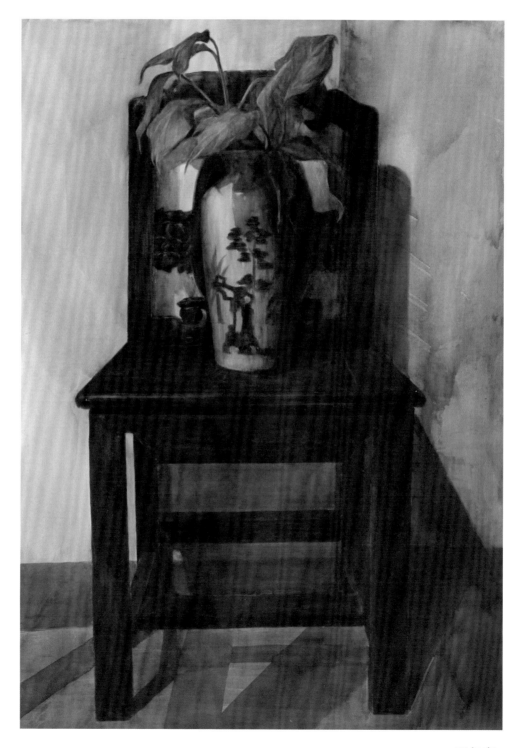

万年青
79cm×107cm　2009

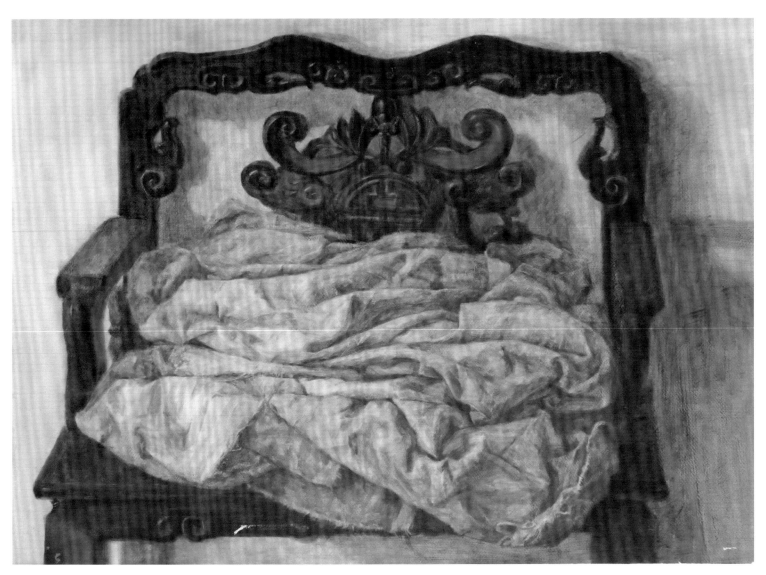

旧物件

107cm×79cm 2008

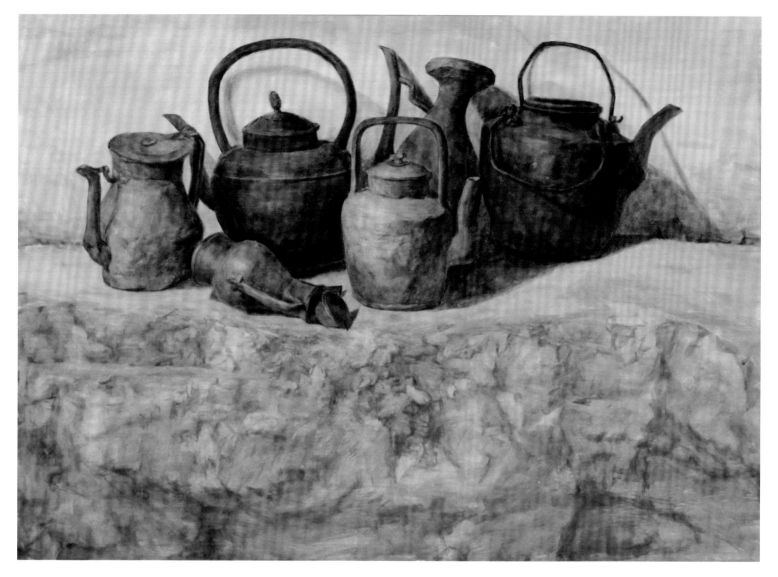

青铜印象

107cm×79cm 2009

　　这些青铜壶放在家里很长一段时间了，一直想着要用什么样的表现手法。2009年，笔者对客家大围进行调研时发现古时灰塑所用的材料颇为讲究，不仅经济环保，还保质保色，于是笔者先用灰塑材料作底，铺底时随意涂抹，让其产生参差不齐的笔触感觉，这样对表现青铜壶的质感能起到很好的作用。至此时已五年有余，此画的质色仍未改变。

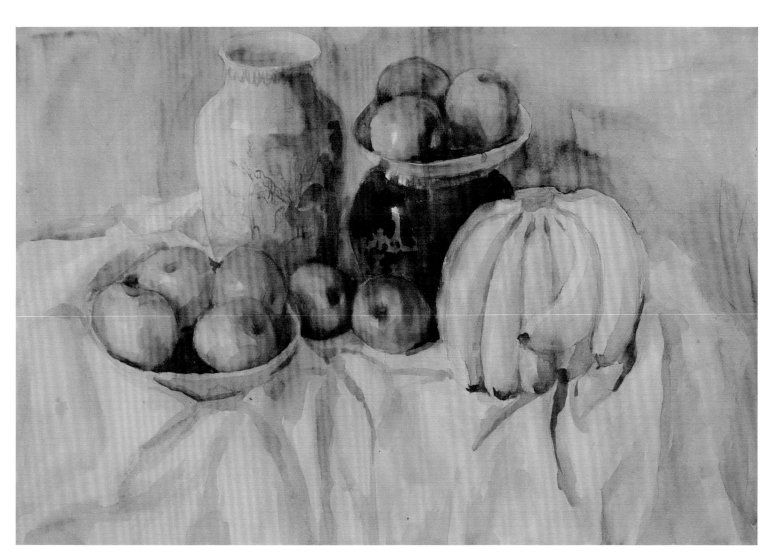

香蕉苹果

54cm×79cm　2006

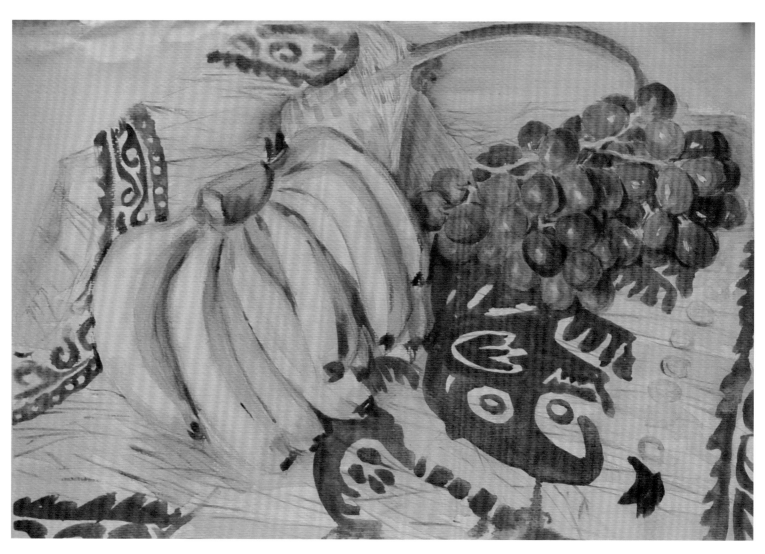

香蕉提子

54cm×79cm　2006

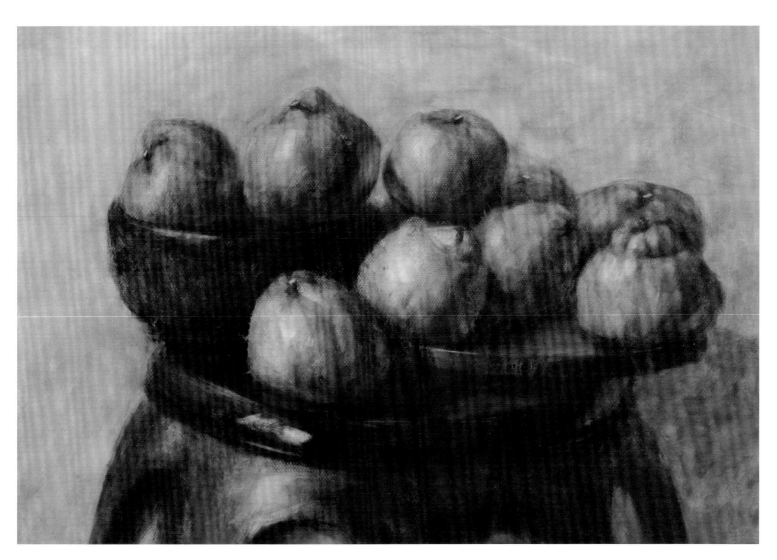

柑橘

54cm×79cm 2007

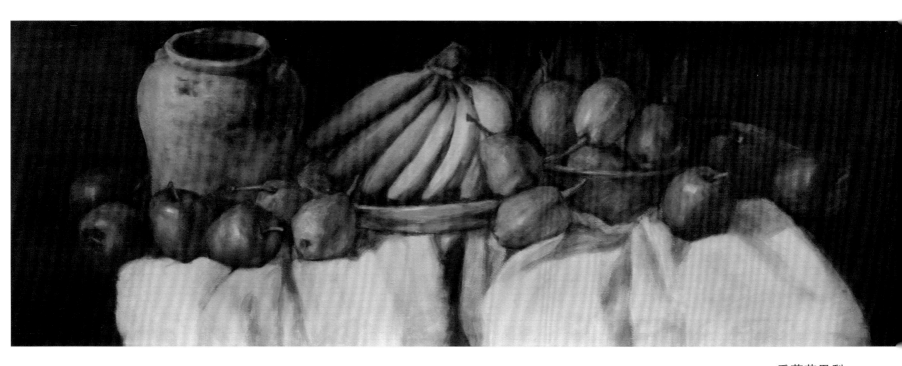

香蕉苹果梨
107cm×54cm　2009

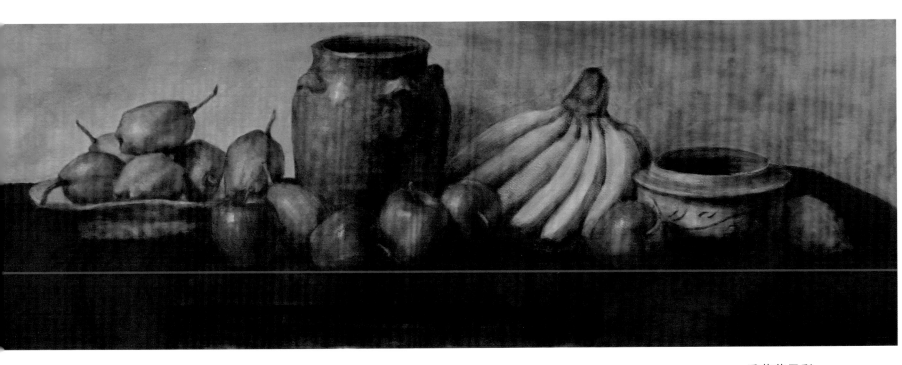

香蕉苹果梨

107cm×54cm　2009

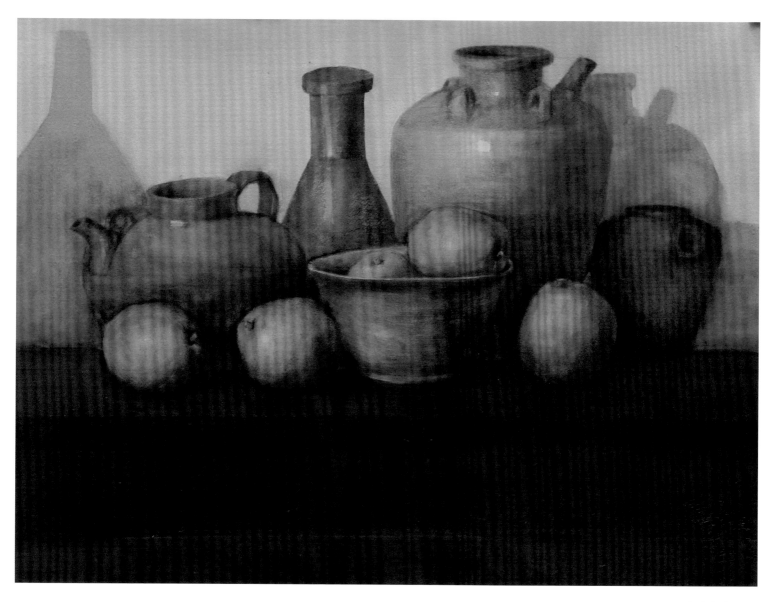

陶瓷与橙子

79cm×54cm　2009

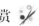

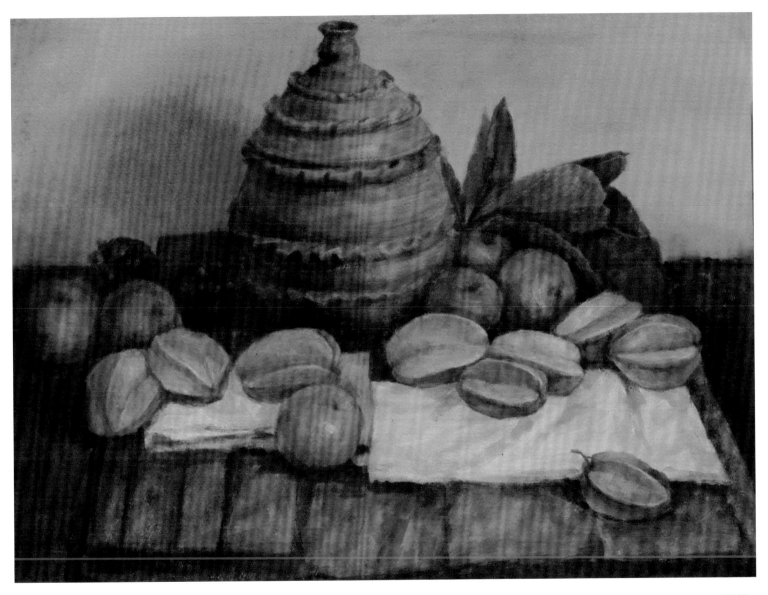

阳桃

54cm×39cm　2013

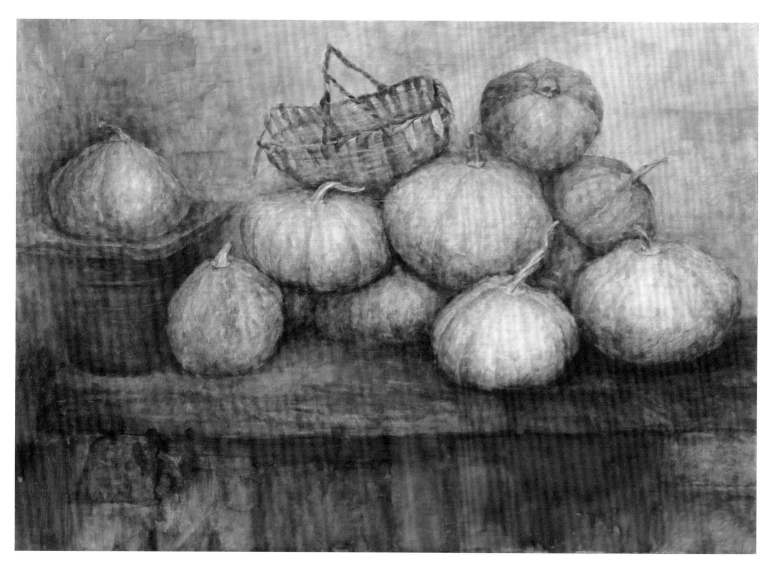

收获

107cm×79cm　2013

　　2012 年，笔者在西递采风时，从门缝中看到别人放在天井边的南瓜，印象颇深，当时就画了一张写生，感觉也很好，但是南瓜那种沉甸甸的感觉未表现出来。回来后笔者就用灰塑材料作底，用干画法表现。最后的效果正是笔者想要的。

香蕉苹果

79cm×54cm 2013

其实笔者一直很喜欢湿画法那种水分淋漓的感觉，虚的让它更虚，只是很奇怪画到最后总还是会用些干画法。

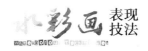

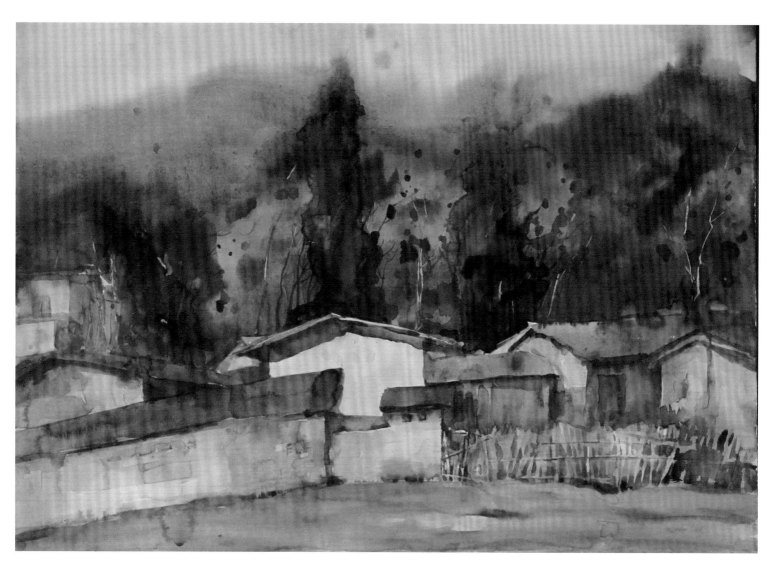

枫湾十月

54cm×79cm　2011

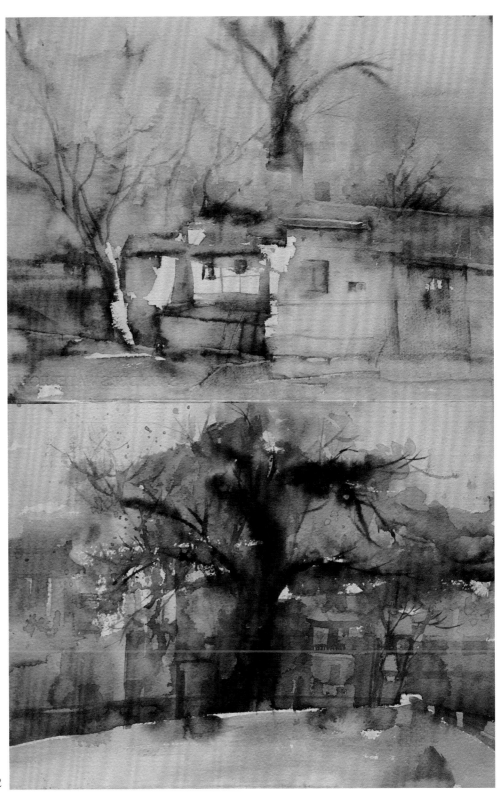

宏村十月

54cm×79cm　2012

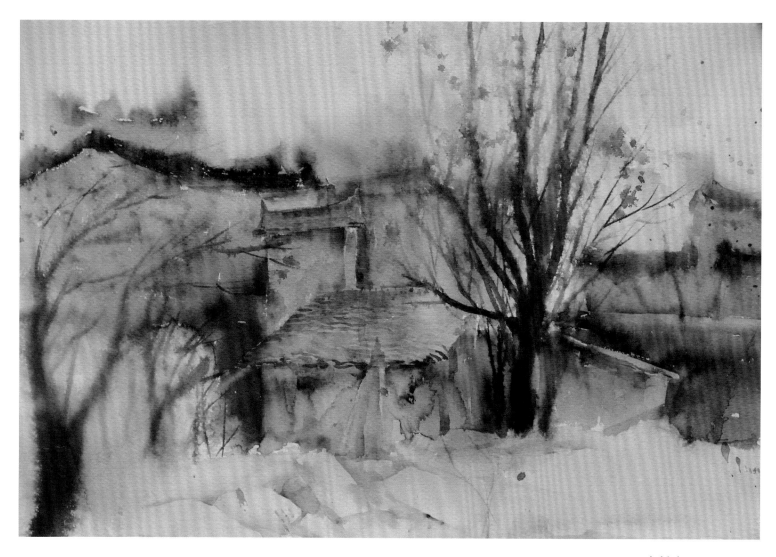

宏村十月

54cm×79cm 2012

 画此画时，正值烈日当头，为了让画面保持湿润，只能画一笔喷一次水，当时有点儿担心效果可能不是很理想，等到画面干透后一看其实不然。水色相互渗透形成的朦胧感使人的想象空间一下子打开了。

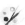

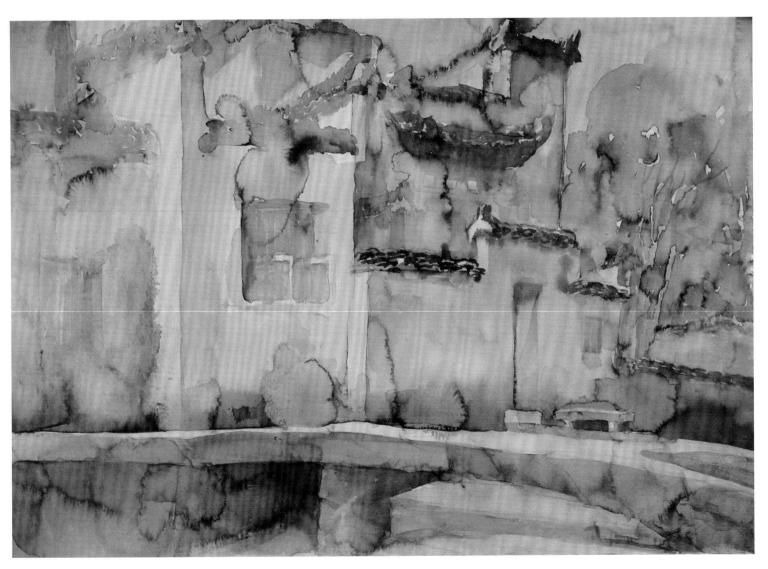

西递十月

54cm×79cm 2012

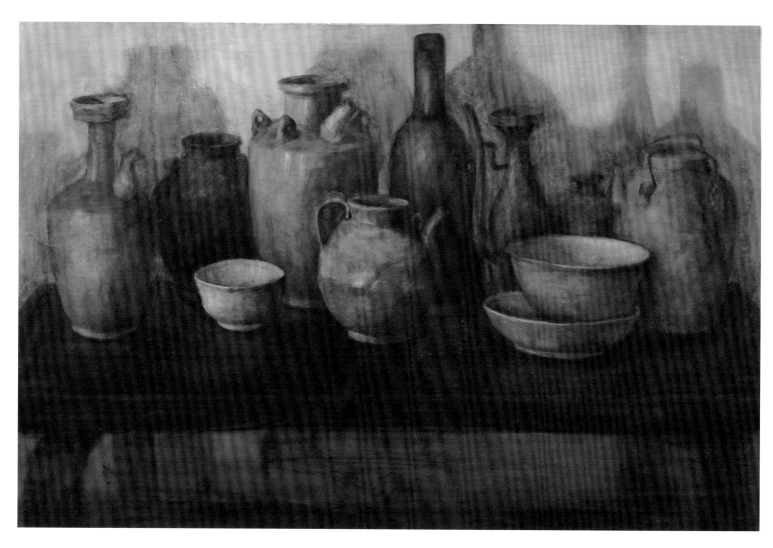

陶瓷

107cm×68cm 2010

锈蚀

107cm×79cm　2010

有一段时间，笔者很喜欢表现一些褶皱物体，把非常复杂的纹理、质感表现得柔韧有余。但更多使用层叠的方法去表现褶皱。

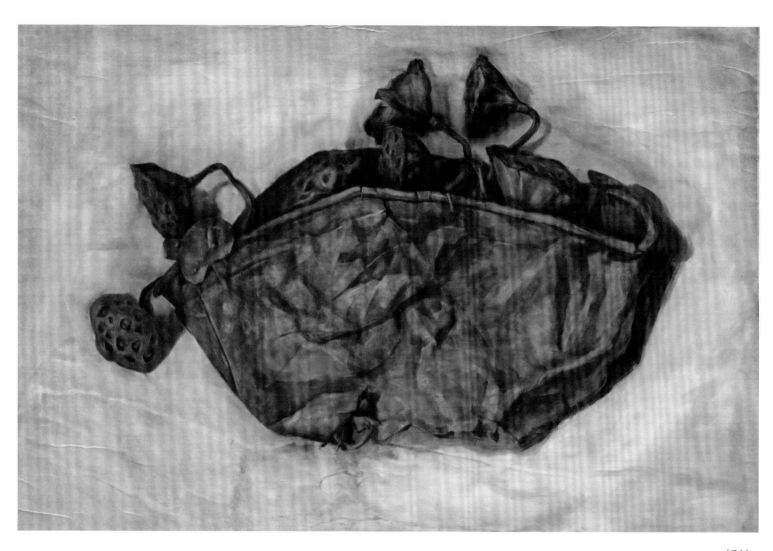

锈蚀

107cm×79cm　2010

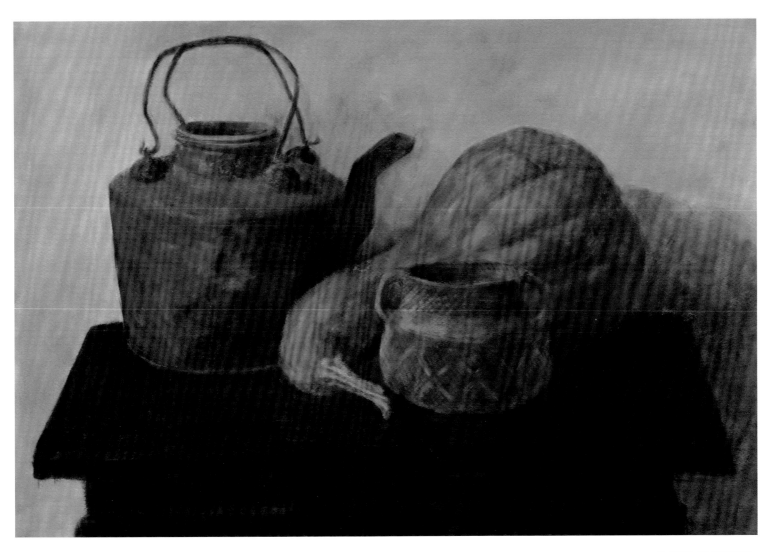

陶瓷南瓜青铜壶

79cm×54cm 2008

有感于冷军的油画而作的水彩静物。

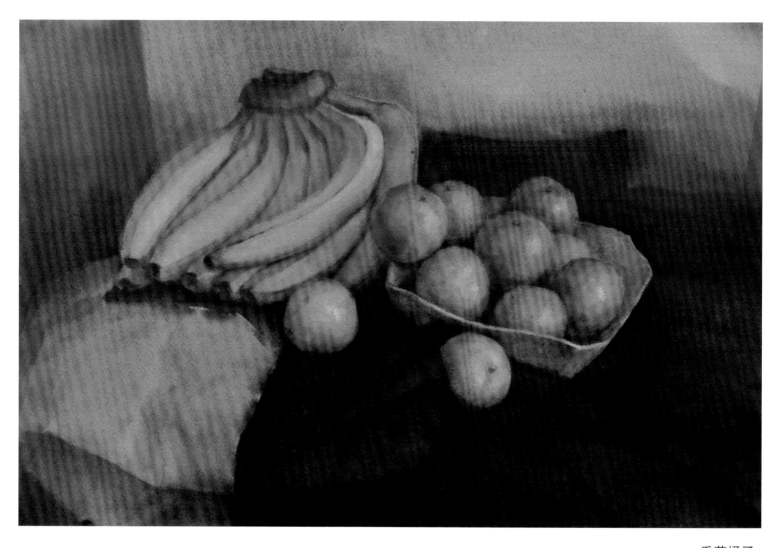

香蕉橘子
79cm×54cm　2013

　　笔者希望作品既可以轻松自如地表现出湿画法水色
交融的偶然性，又能表现出干画法中厚实明确的用笔，
所以一开始便采用湿画法，等画面干后再用干擦和枯笔
来表现物体的厚重感。

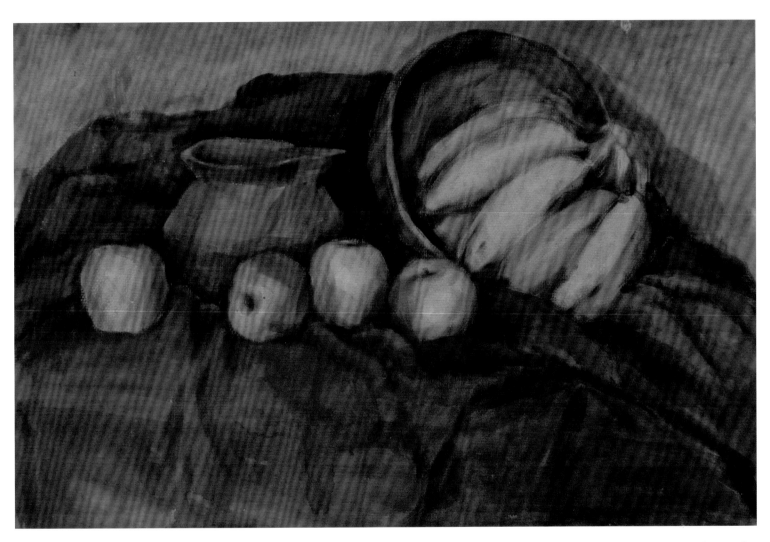

苹果香蕉

79cm×54cm　2008

　　这是笔者很喜欢的一张画，采用了层层叠加的方法，虽然没有继续深入刻画，但已经把物体之间的冷暖变化、明暗关系表现得恰到好处了。

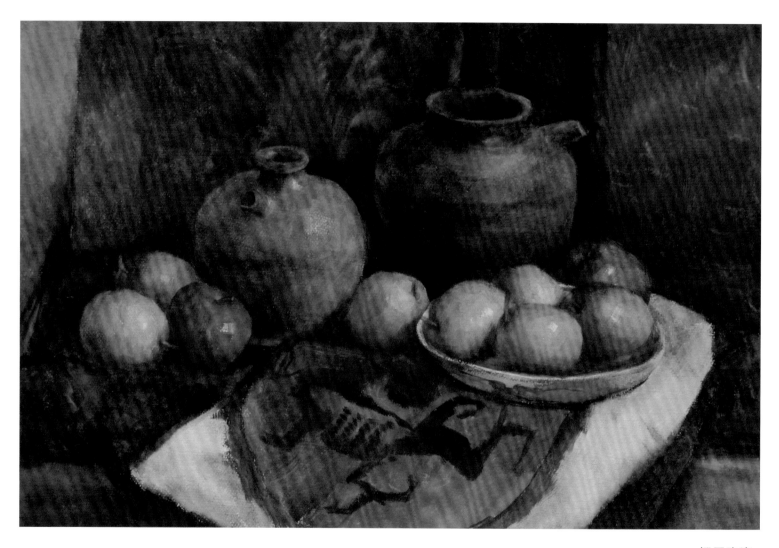

橙子陶瓷

79cm×54cm　2009

　　这是采用水彩画技法中的干画法进行表现的，用笔用色大胆有加，用层涂的方法很从容地在干的底色上一遍遍着色，完美地表现了肯定、明晰的形体结构和丰富的色彩层次。